名家篆書叢帖

吳昌碩篆書唐詩三種

孫寶文編

上海辭書出版社

月落烏啼霜滿天
江楓漁火對愁眠
姑蘇城外寒山寺
夜半鐘聲到客船

頌宮先生雅屬
癸亥秋
八十老人吳昌碩

2

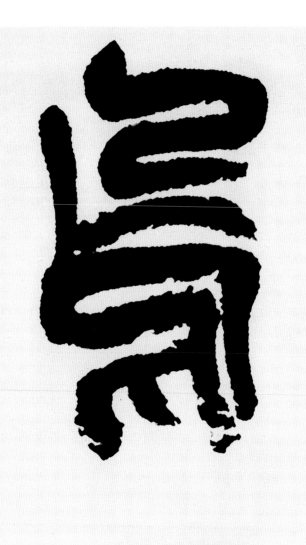

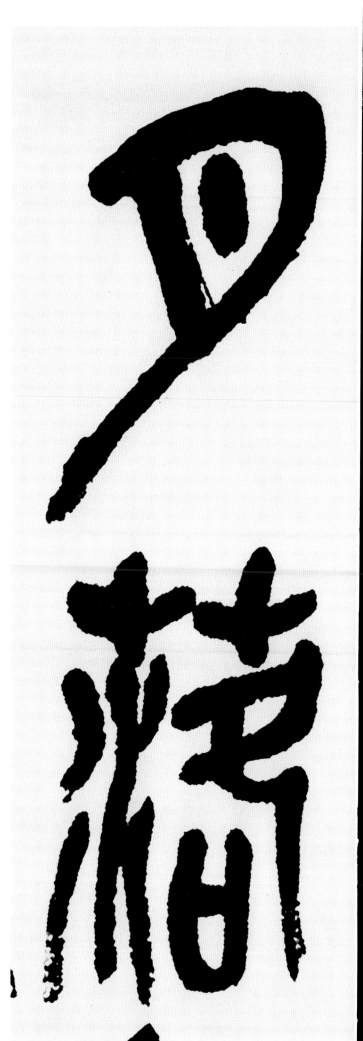

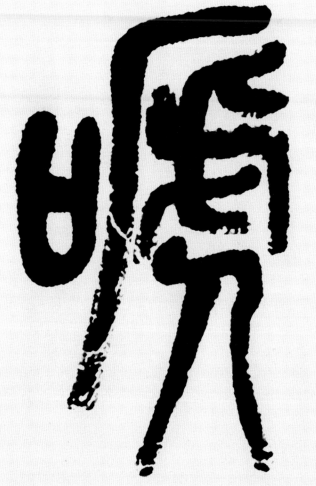

月落烏啼

3

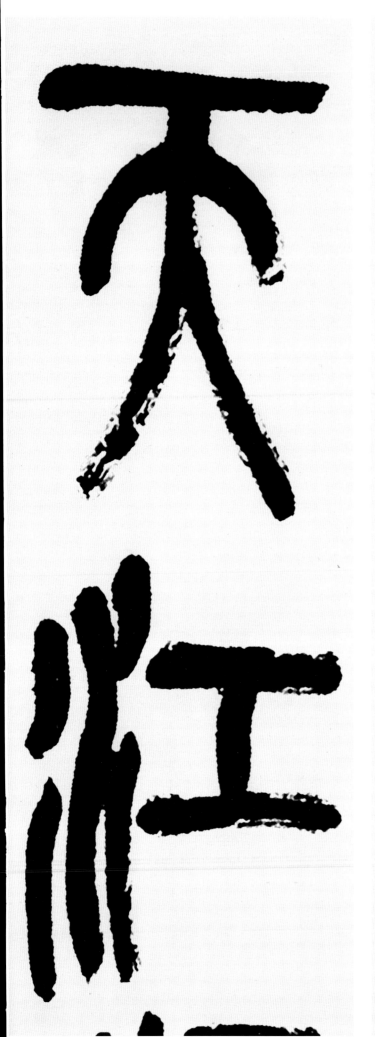
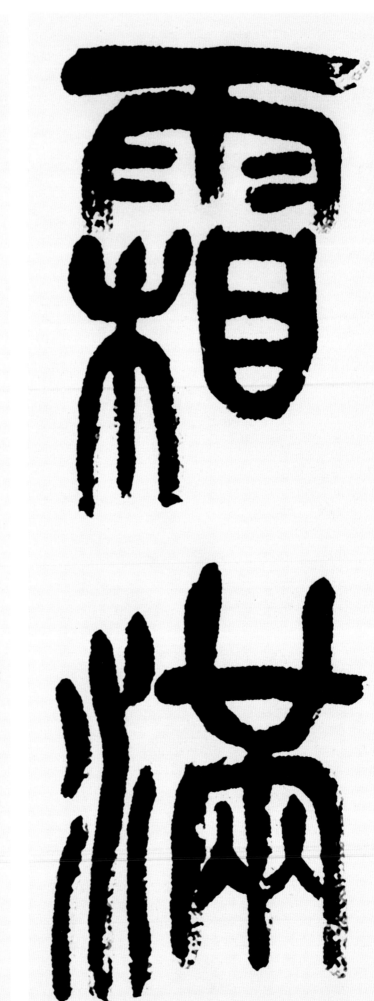

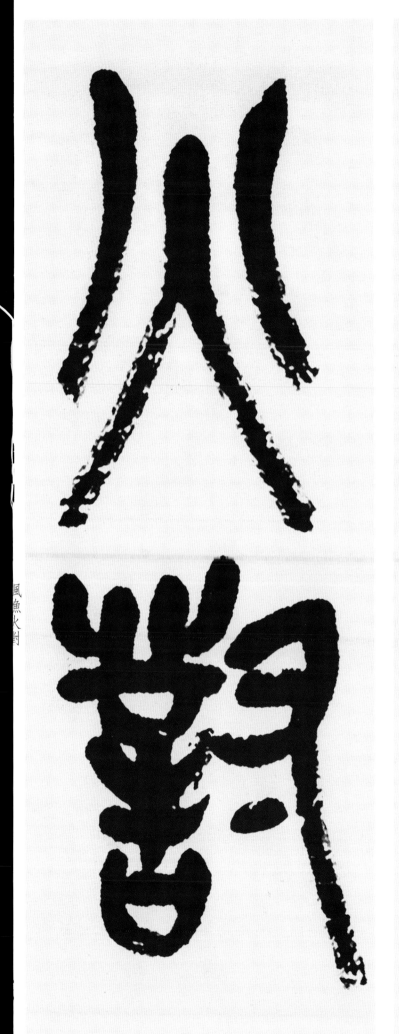
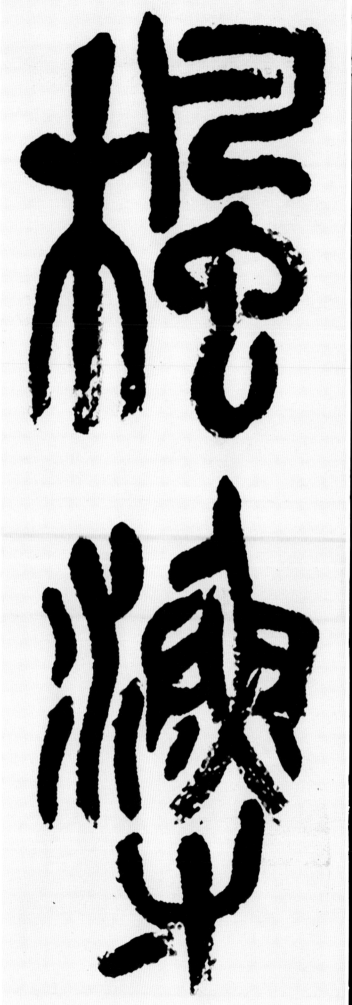

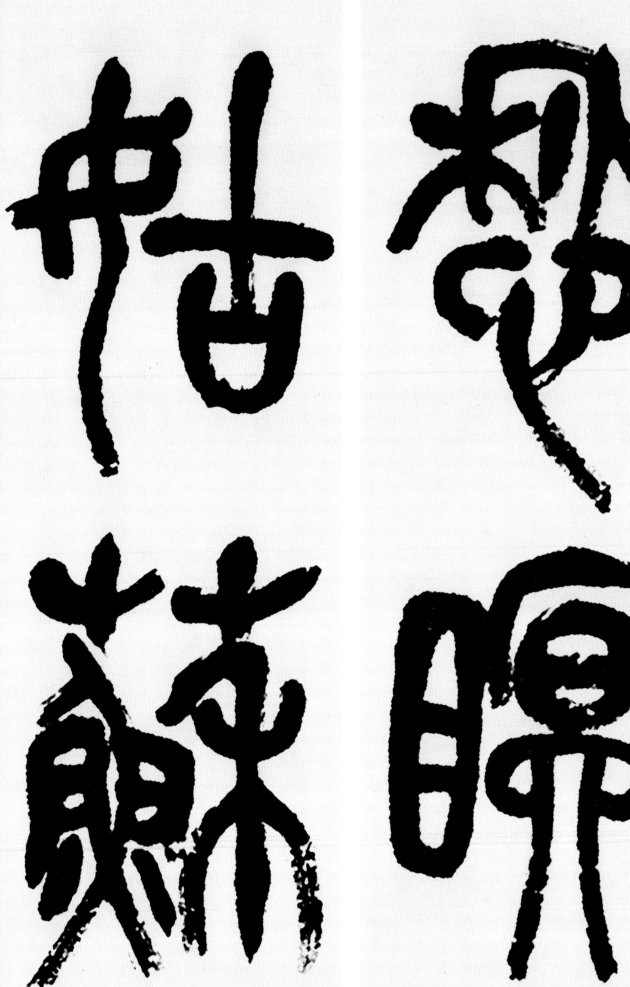

中
黄
蘇
暝

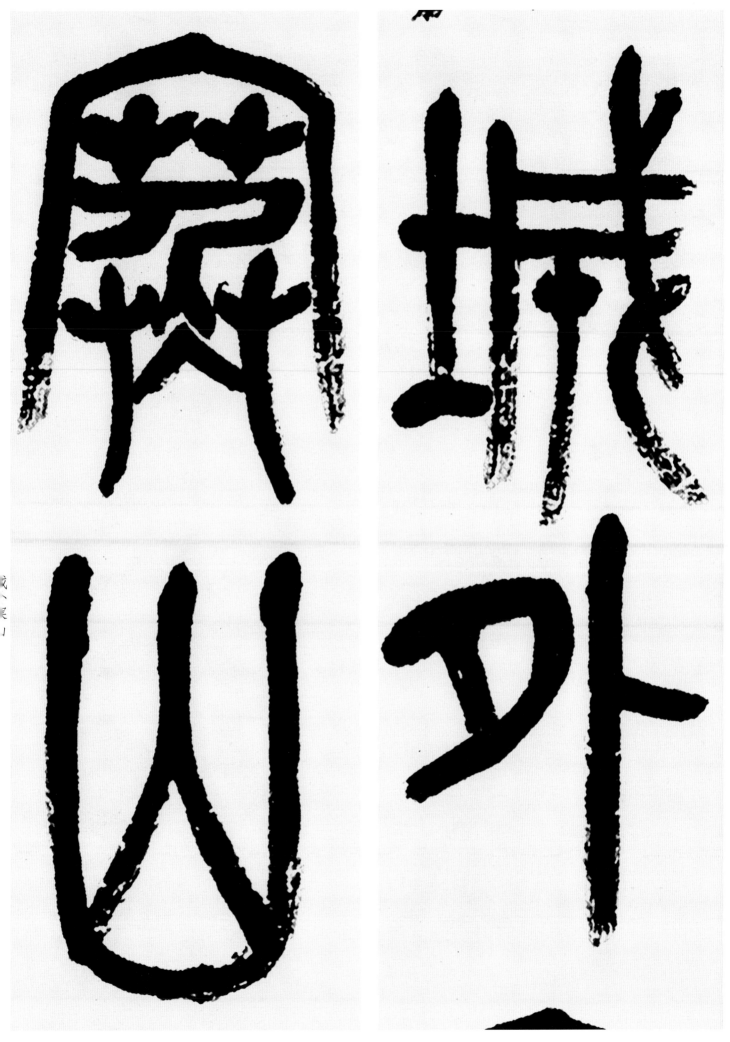

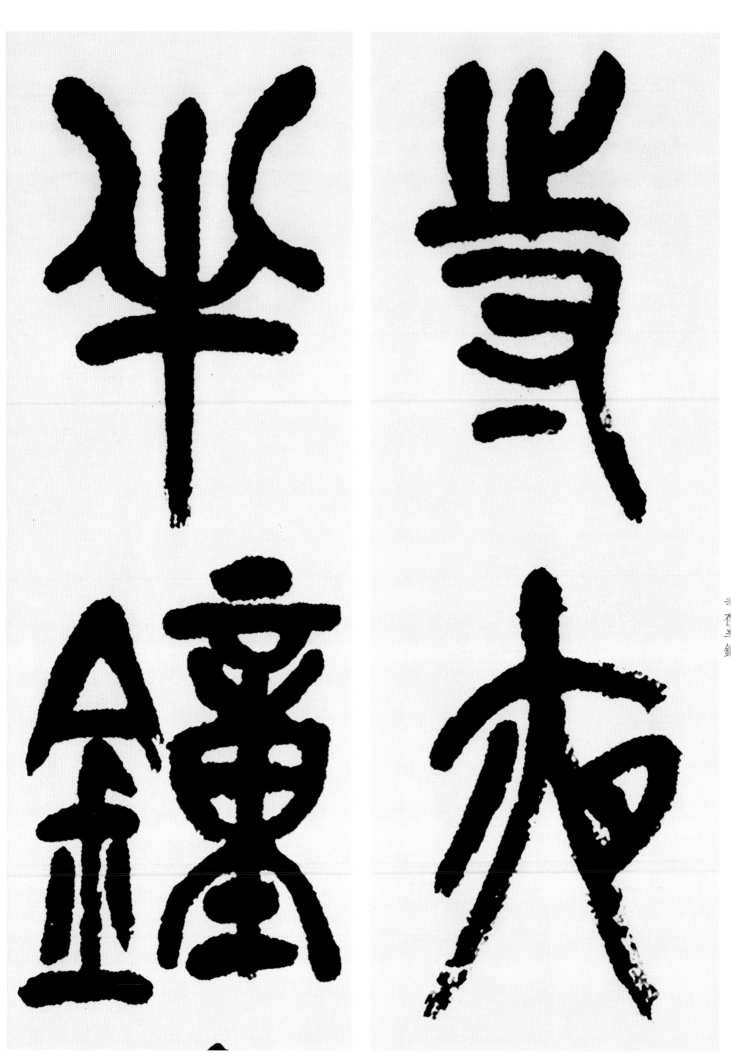

半 崇

鑔 �짙

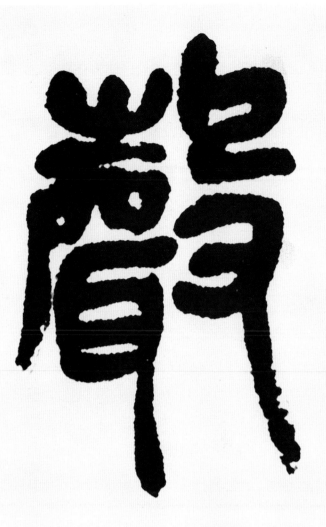

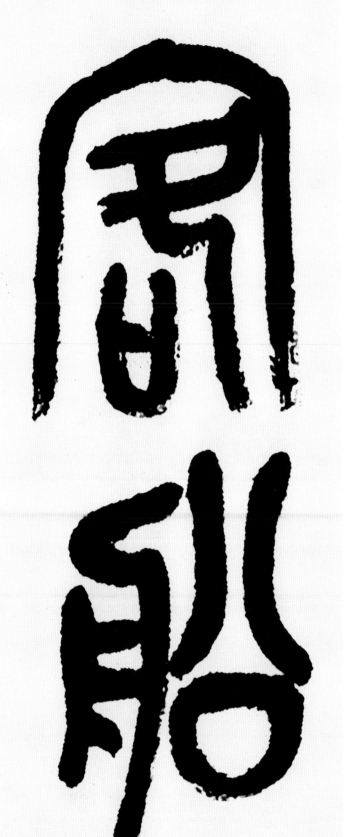

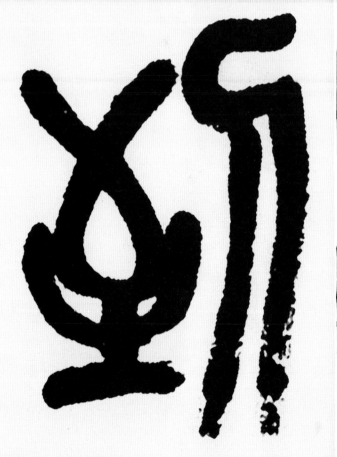

頓宮先生雅屬 癸亥秋 八十老人吳昌碩

頓宮先生雜屬

癸亥歟

癸亥歟

八十老人吳昌碩

折戟沉沙鐵未銷
自將磨洗認前朝
東風不與周郎便
銅雀春深鎖二喬

唐杜牧詩
乙未夏 吳昌碩

11

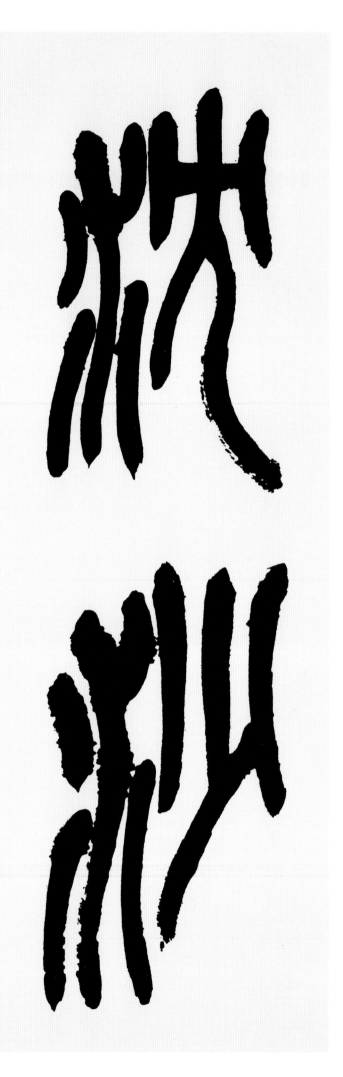
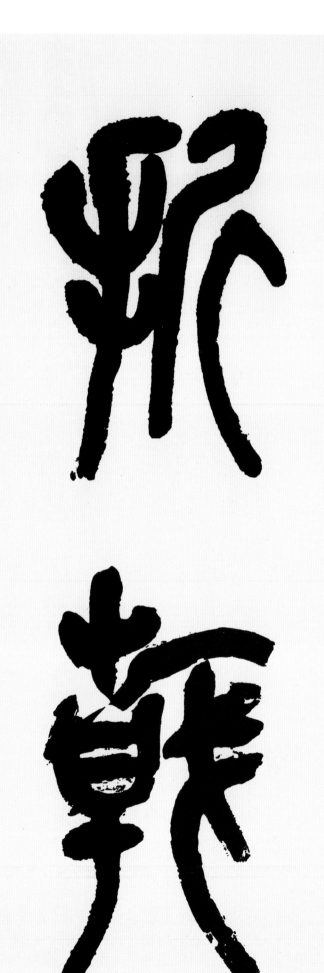

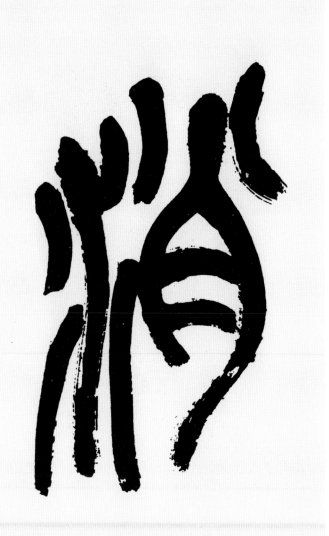

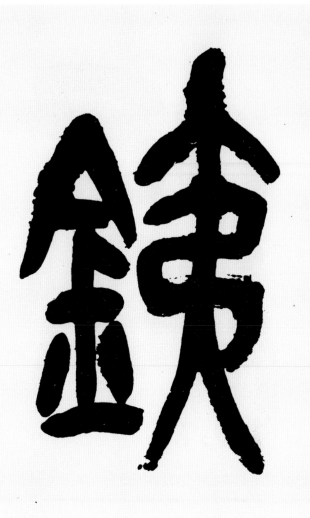

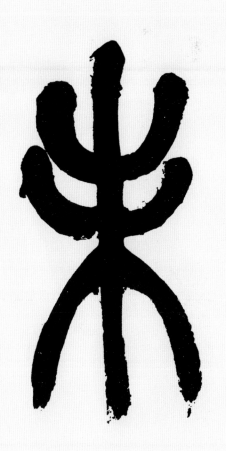

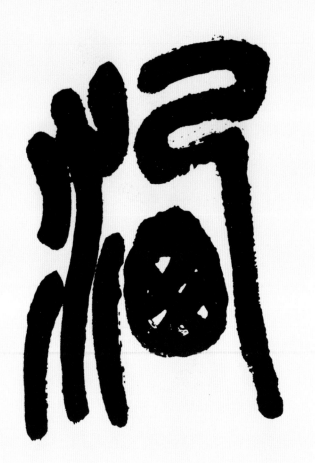 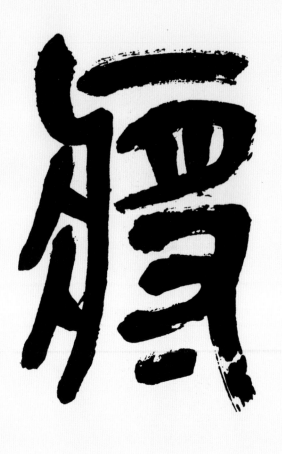

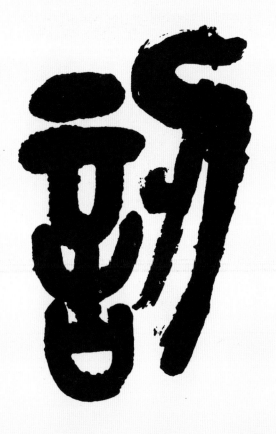 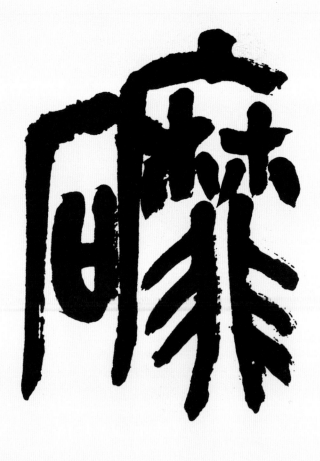

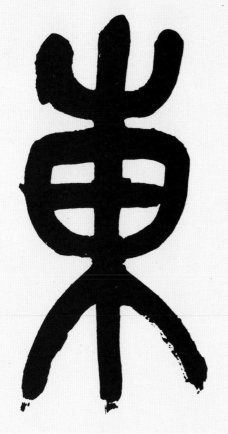

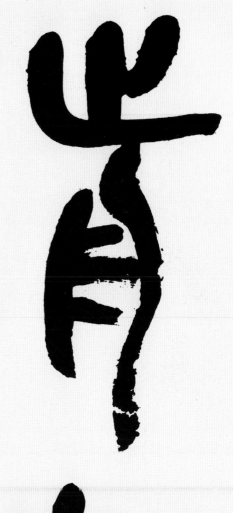

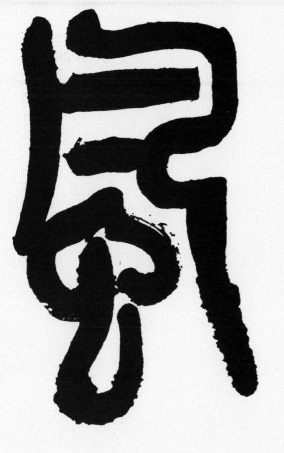

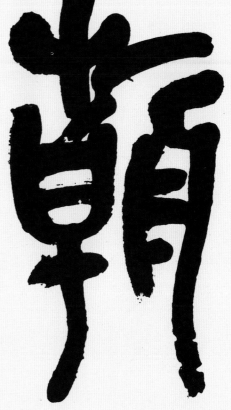

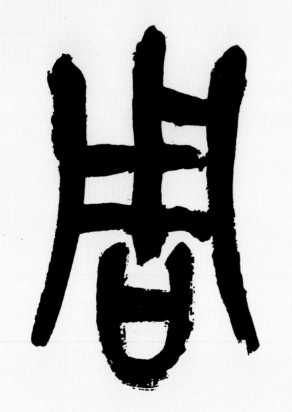

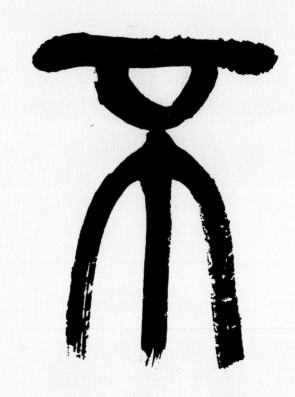

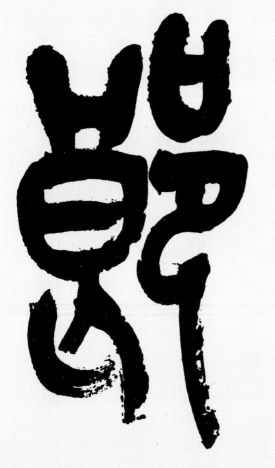

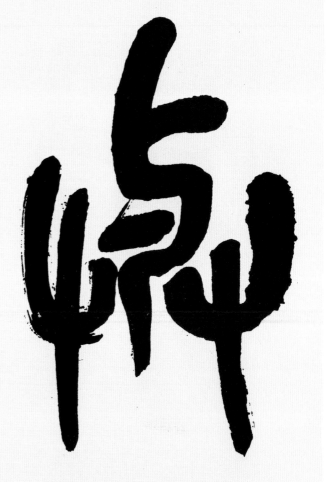

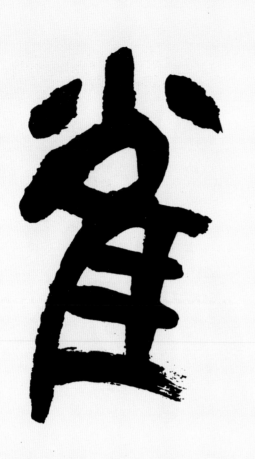 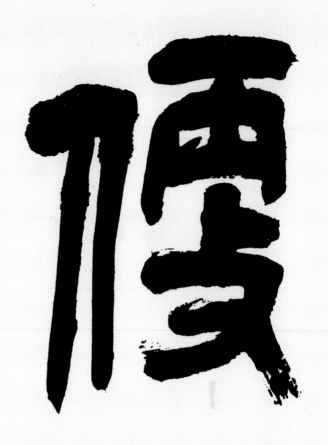

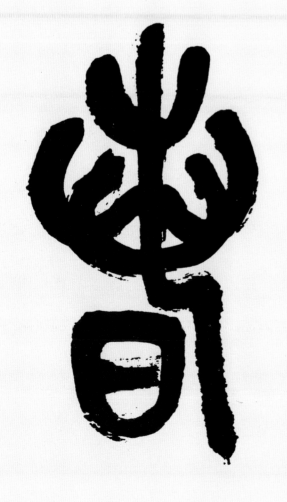 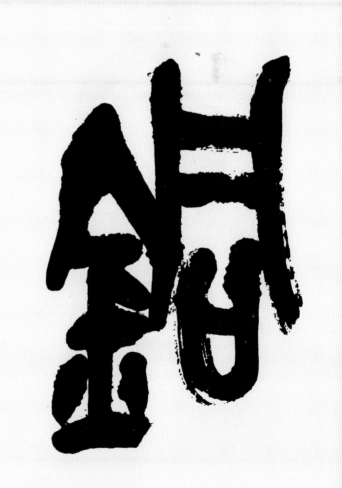

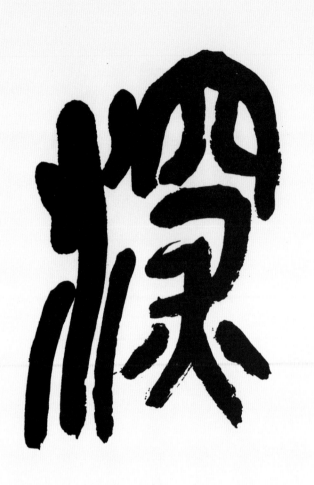

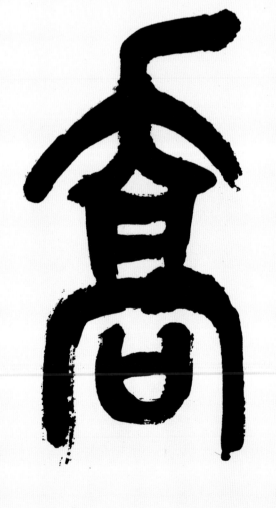

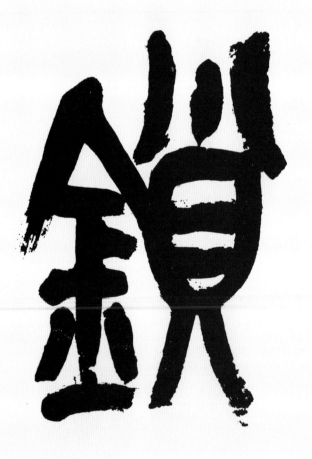

淡金二香

18

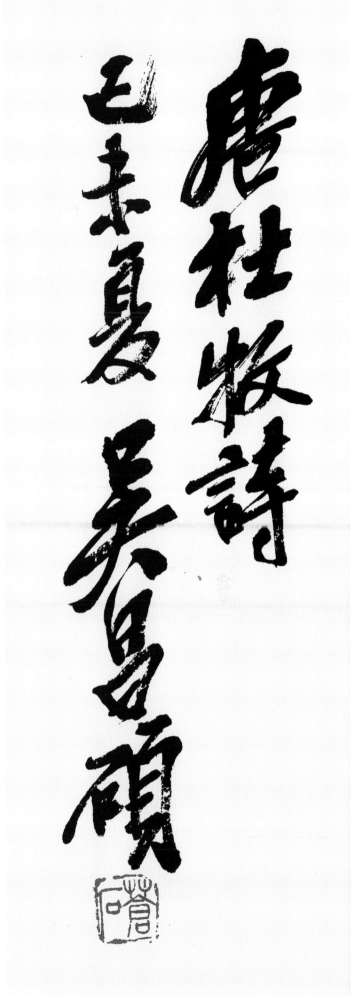

唐杜牧詩　己未夏　吴昌碩

録昌黎詩
丙辰孟冬之月客海上禪
壁軒 七十三叟吳昌碩

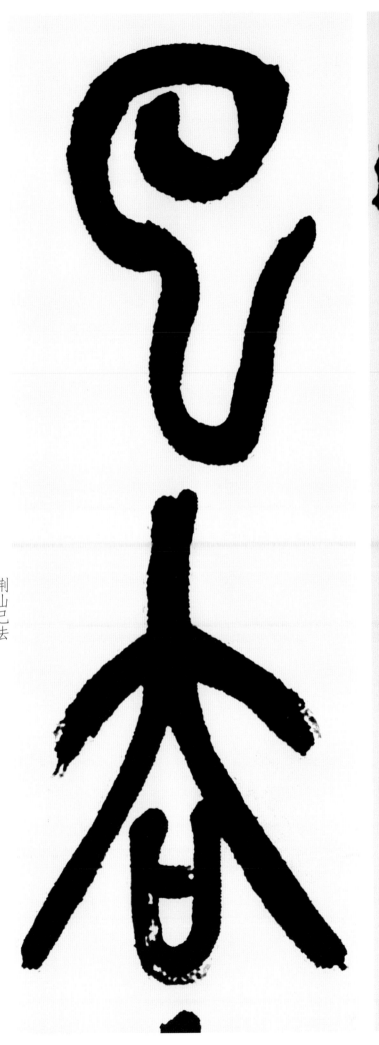

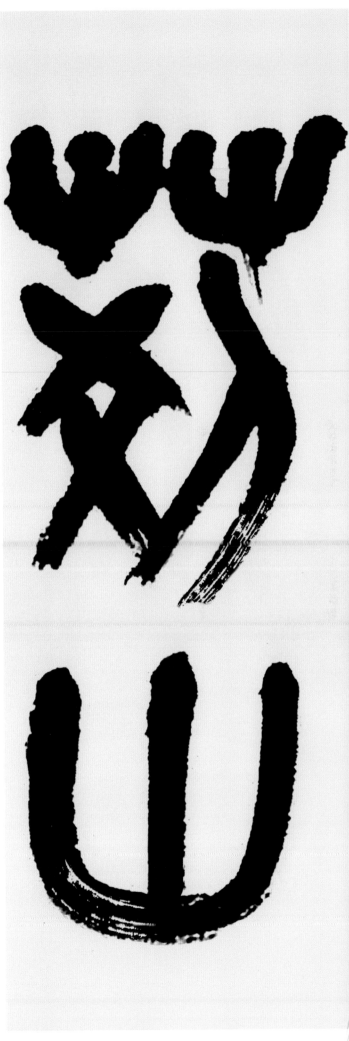

制山己去

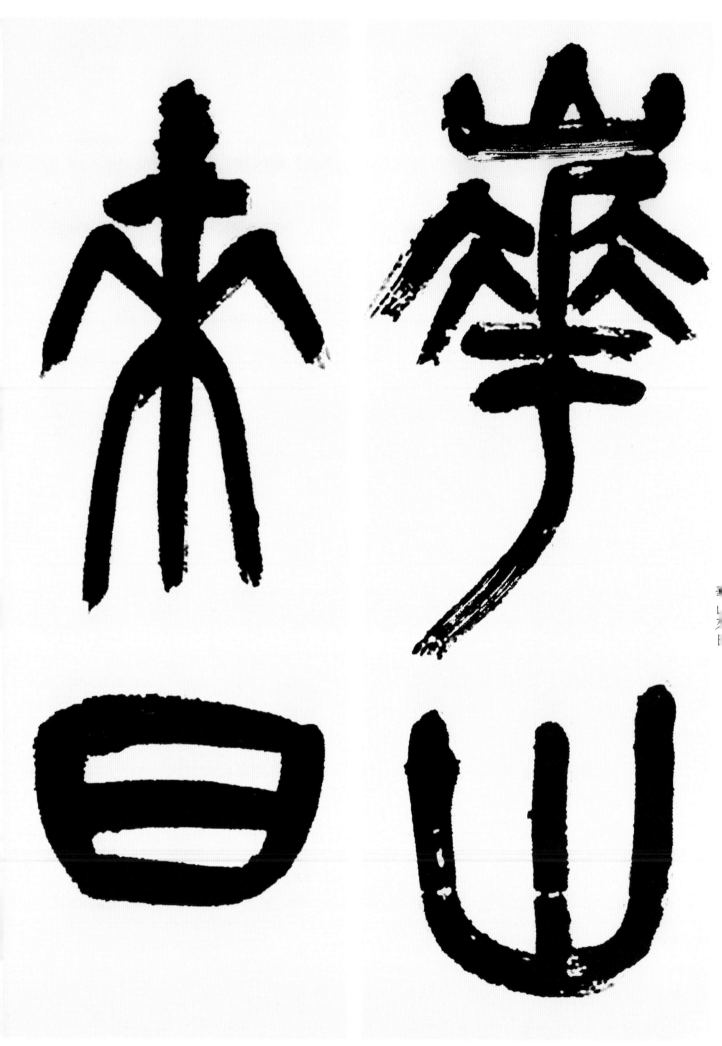

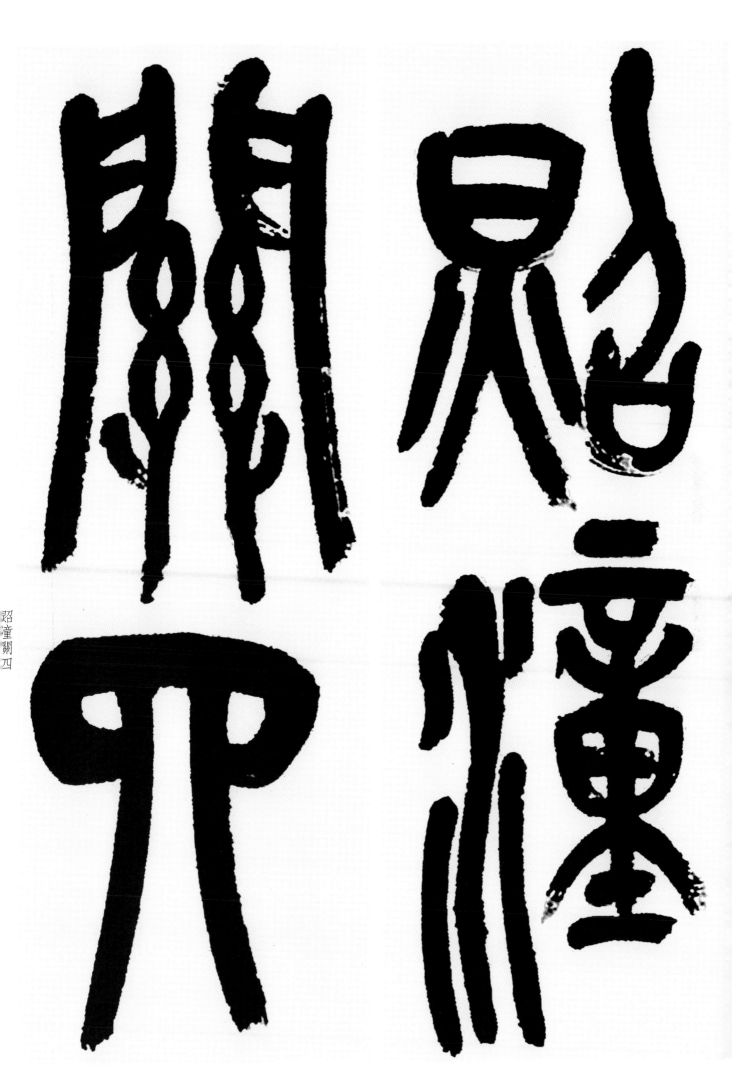

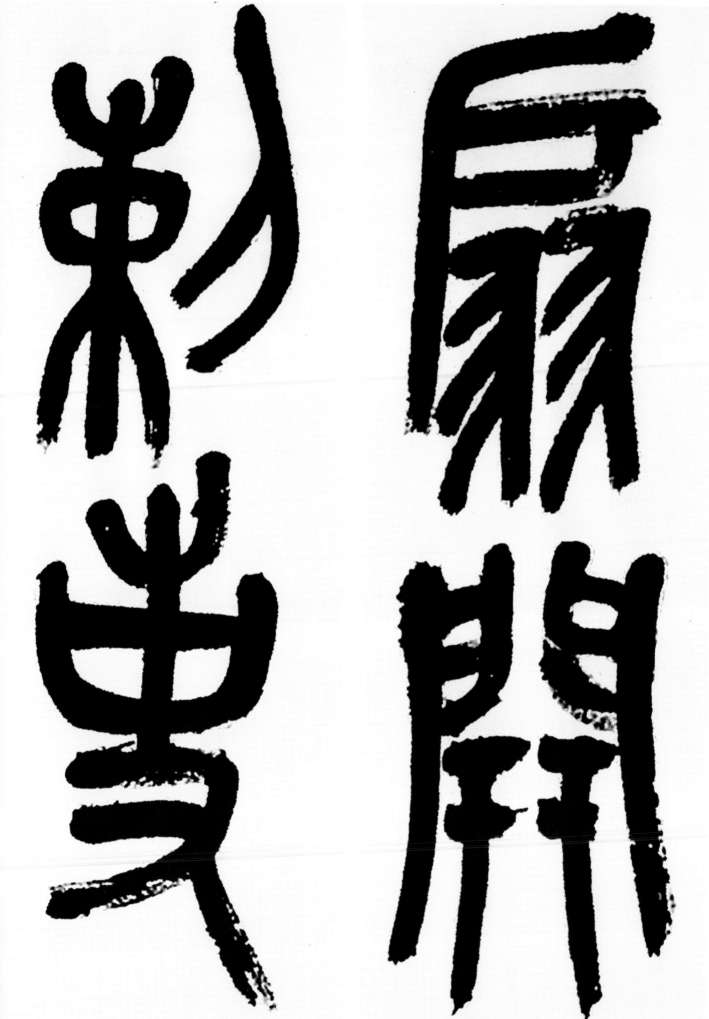

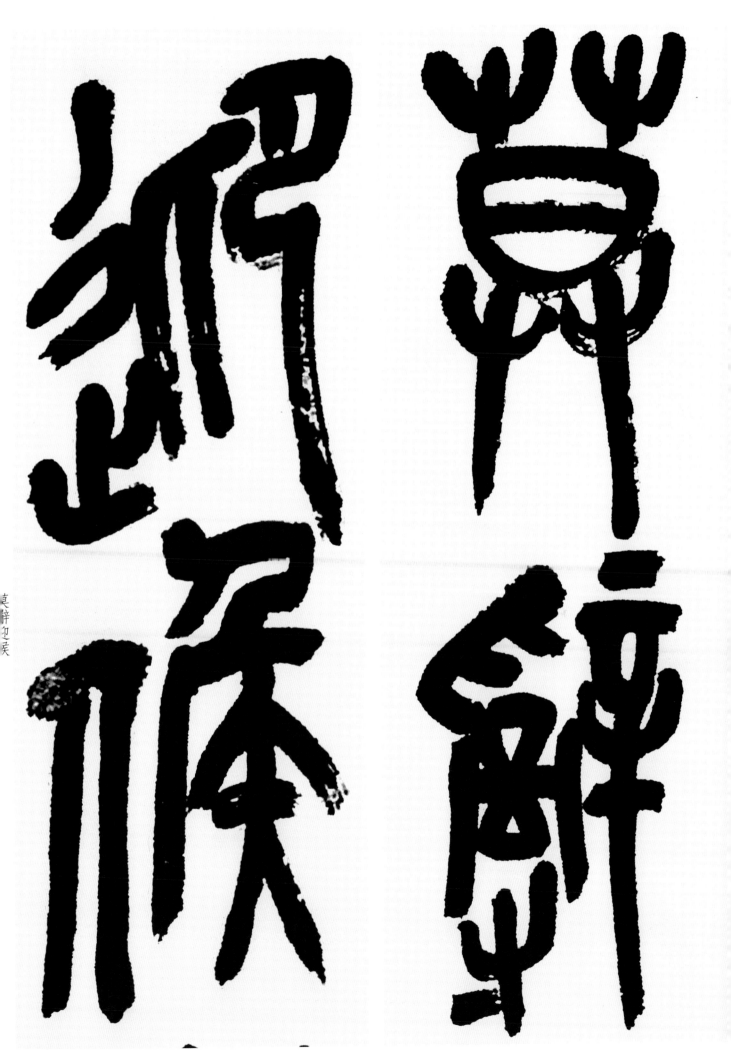

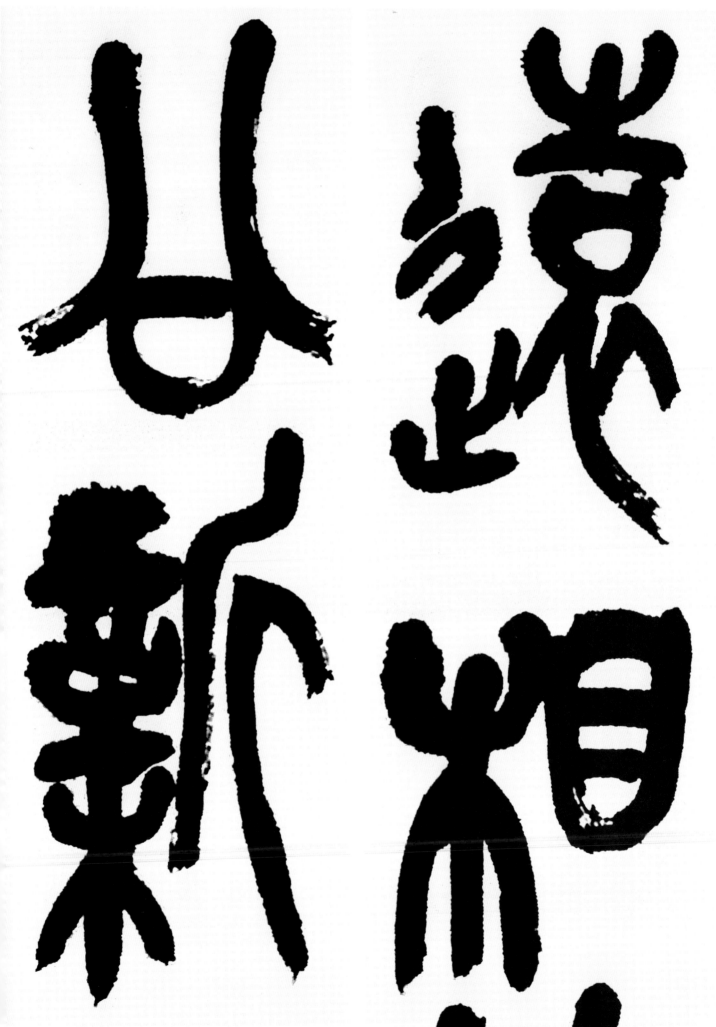

竟此新相馬

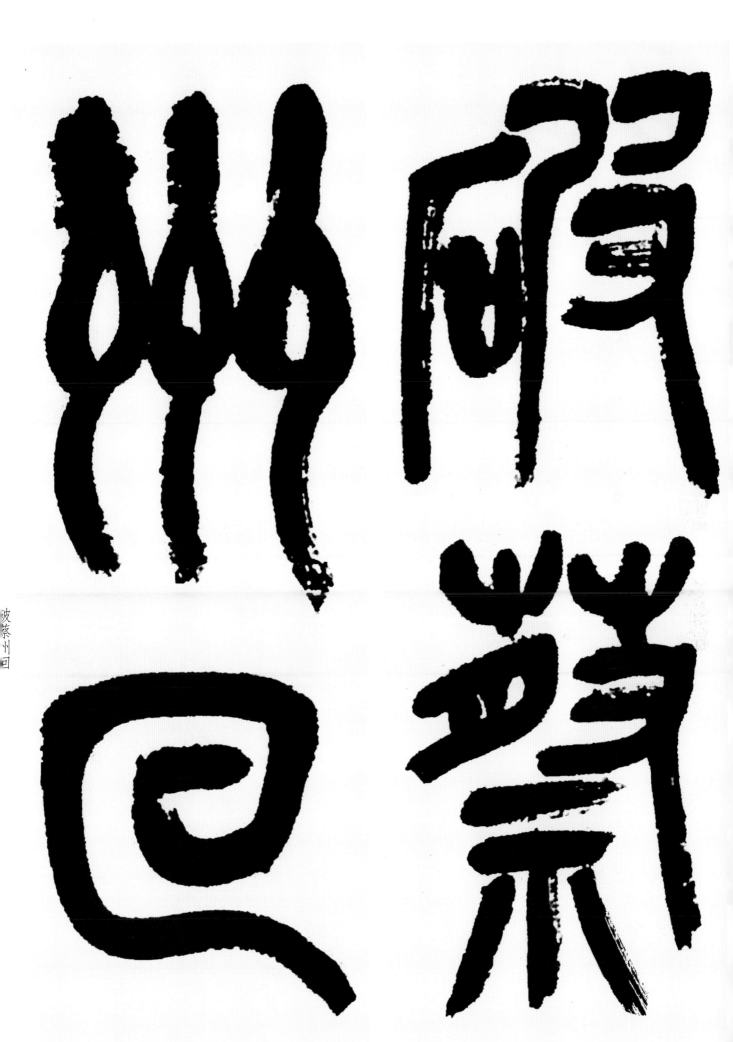

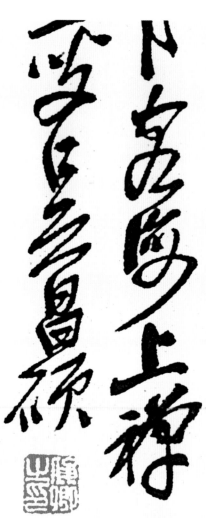

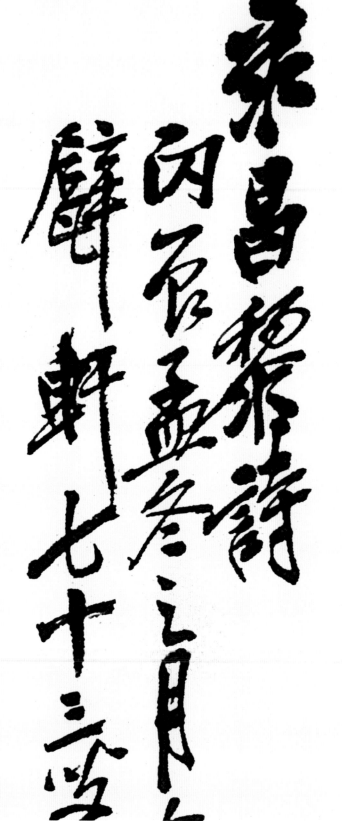

录昌黎诗

丙辰孟冬之月客海上禅䜩轩七十三叟吴昌硕